单字突破教程 1

为什么要单字突破？

学书法，很多人习惯通临字帖。虽然通临字帖书写的字数多、速度快，但往往容易将临帖变成"抄帖"，难以达到学习与强化技法的目的，最终收效甚微，影响学习效果。通篇单字练习相对枯燥，容易倦怠，练到后来可能看自己的字都不像字了。本书将作品练习与单字突破相结合，不仅能提高练字的趣味性，还能将相关例字通过基本笔画、偏旁部首归类，有针对性地学习。每个字的书写技巧，都能通多反复练习得到强化，直至熟练。

单字的书写技巧熟练后，再以背临、意临的方法深入练习，最终达到以点带面、举一反三的学习效果。有兴趣的读者，可以通过章法训练，掌握自由创作的要领，形成一幅完整的作品，想想是不是很有成就感呢？

行楷笔画速览

扫码看书写示范

笔画	名称	例字	笔画	名称	例字	笔画	名称	例字
丶	左点	小	ノ	长提	习	㇀	横连点	心
丶	右点	下	㇄	竖提	长	㇁	纵连点	寒
一	长横	十	㇀	横钩	罕	㇇	两连横	生
一	短横	土	亅	竖钩	水	丨	两连竖	则
丨	垂露竖	书	㇆	横折	且	㇇	"2"字符	昨
丨	悬针竖	申	㇗	竖折	芒	㇌	"3"字符	月
ノ	短撇	重	㇅	横折钩	雨	㇄	正线结	改
丿	竖撇	归	㇄	竖弯钩	无	土	土线结	任
㇏	正捺	复	㇉	卧钩	悠	ノ	回折撇	种
㇏	反捺	依	㇏	斜钩	纸	㇅	曲折符	负

001

行楷常用字·单字突破
XINGKAI CHANGYONGZI DANZI TUPO

枯藤老树昏鸦，小桥流水人家，古道西风瘦马。夕阳西下，断肠人在天涯。

——马致远《天净沙·秋思》

- 竖钩稍带弧度，钩向左上出锋，短小有力，位置最低
- 左右两点到竖钩的距离相等
- 左点稍低，右点稍高，两点笔意相连

- 点画高悬，横折折撇弯度不能太大，忌写成"3"
- 短横连写，用"3"字符代替
- 平捺伸展，平缓托上，一波三折，注意方向

- 左部笔画右齐，外竖矮于内竖
- 左边四点大小、形状有差别，朝中间聚拢
- 右部横画右伸，悬针竖收笔位置低

- 三点呈弧形，牵丝自然
- 三点水的末点向右上提笔出锋，注意与右方穿插避让
- 下部基本齐平

- 首点偏右，第二点与提画一笔连写，形似竖提
- 横短撇长，长撇左伸，不与横相连
- 横画等距，长短不一，末笔类似土线结

- 横画写长，竖略偏左
- 点接竖上方
- 整体呈倒三角形

笔画突破

左　点　　　　　　　　　　　　　　　右　点

轻入笔，顿笔后向右上出锋带钩，钩不宜长。与右点成对出现时，要注意相互呼应。　　轻入笔，起势与左点呼应，尾稍顿，走回锋收笔，或向左下出钩。

行楷常用字·单字突破
XINGKAI CHANGYONGZI DANZI TUPO

三十功名尘与土，八千里路云和月。
莫等闲，白了少年头，空悲切。

——岳飞《满江红》

三

➤ 第一笔轻轻切入，笔末有牵丝
➤ 三横距离相等
➤ 上短下长，中横最短，末横最长；末横中部略上凸

一 二 三

云

➤ 首横宜短，启带下笔
➤ 中横长直，右上斜，撇接横中部
➤ 横间距离相等，点画下压，以稳重心

一 二 云 云

土

➤ 竖画平分横画
➤ 左右对称
➤ 中横平分竖画，末横较长

一 十 土

→ 横短竖长，竖平分横画
→ 横画较斜，笔末向右上回锋，意连竖画
→ 竖画直挺，上短下长

→ 上部两竖内收，笔断意连
→ 日部扁平，上宽下窄
→ 横长托上，变捺为点，点画写长，以保持重心稳定

→ 两点上下相对，呈顾盼之势，不与其他笔画相连
→ 横画左伸，撇画出头较长，高于两点
→ 末点写长下压，位置最低

笔画突破

长　横

与楷书类似，微微带一点弧度，向右上扛肩，有明显的起笔、运笔和收笔动作。

短　横

起笔稍轻，收笔略顿。在行楷中，短横有时和点通用。

行楷常用字·单字突破
XINGKAI CHANGYONGZI DANZI TUPO

向旄持节使单于，万里风烟十载余。
柳毅不行沙漠路，却凭归雁为传书。
——华岳《读〈苏武李陵司马迁传〉》

节
- 左竖短右竖长，上开下合，也可写成两个相向点
- 横画长展，右上回锋
- 横折钩收缩，竖画下伸直挺

一丨艹芍节

不
- 横、撇一笔写成，横短撇长，夹角宜小，撇长写直
- 竖于撇中部起笔，宜短，竖末附钩，意连下笔
- 点画写长，与撇形成对称关系

丆丆不

书
- 上横约为下横一半长
- 两折宜小，钩画指向字心，也可以用连线折代替
- 竖画坚挺长直，平分两横，点画靠外

乛乃书书

- 上部相向点笔断意连
- "田"部两竖内收,中横最短
- 竖画垂直劲挺,平分横画

- 左部居上,右部居下,左高右低
- 左部第二横左伸,点画写小,让右
- 横折钩不宜过大,折角可方可圆,竖可悬针可垂露

- 上窄下宽,上下高度基本相等
- 上下连写,用回锋折替代竖弯钩,启带下部
- "十"字横长竖短,竖居正中,上部出头较短

笔画突破

垂露竖

运笔要流畅,收笔时微微顿笔,或顺着行笔方向略回锋,与下一笔画呼应衔接。

悬针竖

竖画垂直,上粗下细,末端出尖,一般用于贯穿整个汉字。

行楷常用字·单字突破
XINGKAI CHANGYONGZI DANZI TUPO

记得小蘋初见，两重心字罗衣。琵琶弦上说相思。当时明月在，曾照彩云归。

——晏几道《临江仙》

重
- 首撇宜短，次横最长
- 中部横画等距，竖画平分横画，居字正中
- 横画连写时宜写短，缩短行笔距离

一 二 亓 亓 芇 甫 重

彩
- 首撇短平，三点上展下收，后两点连写
- 左部笔画收笔右齐，注意避让
- 右部三撇连写，末撇舒展，一笔写成，整体窄长

丷 ㄶ 罒 平 采 彩

仙
- 上部基本齐平，左长右短，左窄右宽
- 左竖稍长，接撇中部
- 竖画距离相等

丿 亻 仆 仙 仙

➤ 左上不封口
➤ 撇画伸展，略有弧度，位置略高
➤ 竖弯钩竖短弯长，压缩空间，承托上部

➤ 首横略斜，左短右长
➤ 斜撇长且直，竖在撇中下部起笔
➤ "土"字短横意连竖画，末横较长

➤ 首笔短直，撇画稍竖，左撇，回锋收笔
➤ 折画内收，转折自然
➤ 右部居中书写，横画等距

笔画突破

短撇

重顿起笔，向左下撇出时须短促有力，用笔要快速。短撇位于字头时，应短小有力且书写角度较平。

竖撇

先竖后撇，行笔至中下方开始向左下撇出，提笔回锋。

原上草,露初晞。旧栖新垄两依依。空床卧听南窗雨,谁复挑灯夜补衣。

——贺铸《半死桐》

- 字头撇短横长,横画斜向平行
- 日部瘦小,左上部不封口,中横可写作点
- 下部撇短捺长,撇高捺低,横撇圆转

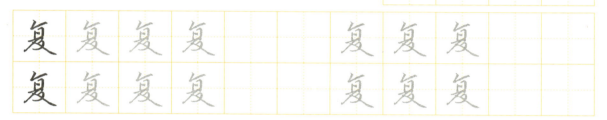

- 首点高悬,形似小"7",短小有力
- 上窄下宽,上短下长
- 竖画与捺脚基本齐平,撇缩捺展

- 点横相离,点和竖在一条直线上
- 横短撇长,斜撇带附钩
- 捺画起笔略低于撇画起笔处

单字突破教程1

- 首撇有力，约呈45°角，竖于撇中部起笔
- 右部横、撇连写，撇画写短让左，竖提于撇中部起笔，提画稍长，捺写作反捺，与撇对称

- 首点居正，横画右上倾斜
- 撇捺舒展对称，短撇交捺靠上位置
- 竖提于撇中上部起笔，竖略偏左，提画有力

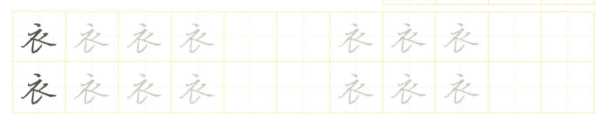

- 左小居上，形瘦长，中横短小，不接右
- 右部上窄下宽，撇、点交点与竖画对正
- 横长撇短，末竖向下伸展

笔画突破

正捺

轻盈入笔，向右下行笔，运笔由细到粗，临近末端处笔势由斜向改为平向出锋。

反捺

反捺实际是一个长点，书写时由轻到重，略带弧度，至末端稍顿收笔。

长堤春水绿悠悠,畎入漳河一道流。
莫听声声催去棹,桃溪浅处不胜舟。
——王之涣《宴词》

- "纟"连写,撇画写长,接"3"字符向右上出提
- 右部上窄下宽,上两横较短,下横稍长
- 右下部钩画小巧,多用连写,反捺稍长右展

- 首点偏右,与下面点断开,后两点实连
- 横画平行且等距,长短不一
- 左窄右宽,右部首点与竖直对

- 首点偏右启带下部,下两点形似竖提
- 斜钩伸展,撇画交斜钩中下部
- 末点靠外

- 字形瘦长，平撇宜短小
- 竖提略微向左倾斜，提画较长
- 捺画右伸，与横交点靠近横竖中线，捺脚高于竖提

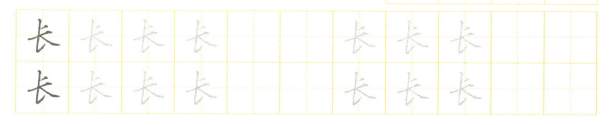

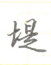
- 横短竖长，横平分竖画，末提与竖连写
- "日"上宽下窄，中横可写作点
- "是"下部简写，一笔写成

- 上部基本齐平，左短右长
- "讠"点画对竖，短横左伸，斜度稍大，提锋有力
- "司"横短竖长，转角稍圆，内部靠左上

笔画突破

长提

轻顿笔后向右上出锋，笔速要快，笔画要直，要注意与其他笔画的避让穿插，合理分割布白。

竖提

起笔稍重，竖直向下慢行，下部稍左斜，末端稍顿提笔，出锋迅速，提身有力。

行楷常用字·单字突破

红笺小字，说尽平生意。鸿雁在云鱼在水，惆怅此情难寄。

——晏殊《清平乐》

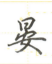

- 日部扁平，竖画内收，左上不封口
- 点居正中，也可与撇点连写成一笔
- 女部横长托上，撇与长点对称，稳定重心

丨 冂 冃 日 旦 昃 晏 晏

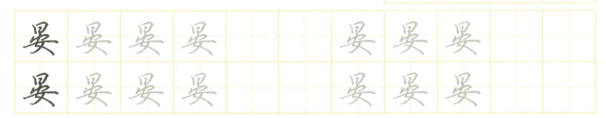

- 首点居正，左点写竖，横钩中部上凸，钩画启下
- 横撇下接弯钩，钩与首点对正
- 上窄下宽，横画长展托上

丶 宀 宁 字

- 首点稍大，形似小"7"，启下，横钩有力
- "大"宜小，撇缩点小
- "可"横画最长，"口"与竖钩连写为三连竖状

丶 宀 宀 宀 宵 宵 寄

- 两点与竖的间距基本相等
- 左点回锋启右点，右点稍高
- 竖钩较短，竖稍写粗，钩画锐利

- 竖画直挺有力，写长，钩画位置最低
- 横撇写作"2"字符，意连右部撇画，撇画位置较高
- 捺画舒展，所有笔画交于竖钩中部

- 起笔稍顿，撇出，角度宜平
- 竖折竖短横长，竖钩平分横画，出头较短
- 两点呼应、对称，下部齐平

笔画突破

横钩

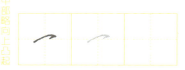

行楷中，横钩的横有一个向上的坡度，转角不必像楷书一样严谨，但要写得坚实有力。横画和钩笔均勿长。

竖钩

竖末自然向左上出钩，干净利落，整体挺拔，遒劲有力。竖钩有两个地方很关键，一是起笔轻顿，二是出钩要干净利索。

行楷常用字·单字突破
XINGKAI CHANGYONGZI DANZI TUPO

莫听穿林打叶声。何妨吟啸且徐行。竹杖芒鞋轻胜马。谁怕。一蓑烟雨任平生。

——苏轼《定风波》

声

➤ 两竖对正，居中线位置
➤ 横画平行且等距，"士"首横较长，竖画出头较长
➤ 下部横长竖短，头扁小，撇画伸展，斜直

一 十 士 吉 吉 吉 声

莫

➤ 先写横画再写两竖，上开下合，也可写成相向点
➤ "日"横画等距，竖画内收
➤ 下部横比撇长，点画下压

一 艹 艹 芦 苗 莒 莫 莫

且

➤ 两竖内收，横折横画起笔较轻，横短竖长
➤ 中间两横简省笔画，一笔连写，形似"3"
➤ 末横托上，整字呈梯形

丨 冂 月 且

016　华夏万卷·让人人写好字

- 上窄下宽，横折宜小，竖稍左斜
- 竖折折钩起笔写直竖，第一折稍方，第二折圆转
- 末横写长，左伸较多，平衡重心

- 首点居正，左点宜竖，横钩略长上凸
- "八"字上靠，左低右高
- 竖钩写长，与首点上下对正，撇画写直

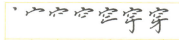

- 上窄下宽，先写横画，再写两竖，呈相向状
- 点居中线，竖折起笔靠左
- 横画斜向平行，中横最长

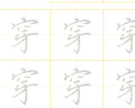

笔画突破

横折

起笔先写横，稍扛肩，折笔向左下方略斜，转折处轻顿，方中带圆。

竖折

先写竖画，折笔自然向右写横画。横竖长短视字形而定。

行楷常用字·单字突破
XINGKAI CHANGYONGZI DANZI TUPO

衣上征尘杂酒痕,远游无处不消魂。
此身合是诗人未,细雨骑驴入剑门。
——陆游《剑门道中遇微雨》

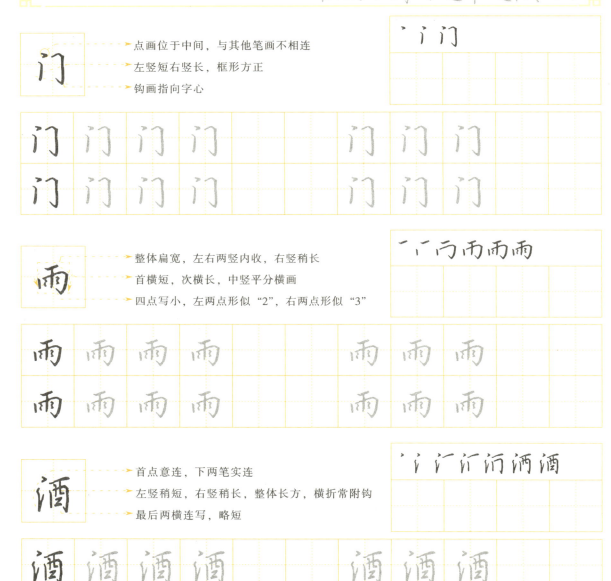

门
- 点画位于中间,与其他笔画不相连
- 左竖短右竖长,框形方正
- 钩画指向字心

雨
- 整体扁宽,左右两竖内收,右竖稍长
- 首横短,次横长,中竖平分横画
- 四点写小,左两点形似"2",右两点形似"3"

酒
- 首点意连,下两笔实连
- 左竖稍短,右竖稍长,整体长方,横折常附钩
- 最后两横连写,略短

- 横画上短下长，左低右高
- 撇画伸展，不接首横
- 竖弯钩圆润向右，垂直向上出钩

- 左短竖、提与右部撇连写，写作竖折，竖略斜向右
- 竖弯钩简省钩画，竖长转弯圆润
- 三竖从左至右依次变长，起笔在一条斜线上

- 左部靠上，三横斜向平行
- 下撇斜，竖弯钩舒展，与撇形成底座承托上部
- 撇折、点连写，与左部同形写异

笔画突破

横折钩

横竖长短因字形而异，折处圆转自然，竖笔略内斜。

竖弯钩

形如白鹅，入笔下行，竖画稍细，转弯自然勿顿，尾部上挑，出钩较长。拐弯处一定要圆转。

行楷常用字·单字突破
XINGKAI CHANGYONGZI DANZI TUPO

撑着油纸伞,独自/彷徨在悠长、悠长/又寂寥的雨巷,我希望逢着/一个丁香一样的/结着愁怨的姑娘。
——戴望舒《雨巷》

悠

丿亻亻伙伙攸攸悠悠

- 上窄下宽,上长下短
- 上部首撇稍长,竖画写短,撇捺收缩
- "心"形扁,略偏右,点画横向连写

愁

丿二禾禾秋秋愁愁

- 撇平而短,横画左伸,撇、点连写成回折撇
- 左点、撇点和长点行笔方向不一致,三点相呼应
- 卧钩曲折有致,忌写成竖折钩或弯钩,弧度适中

怨

夕夕夕夗夗怨怨

- 撇、横撇连写,点画小巧
- 横折钩收缩,竖弯钩可省略钩画,启带下部
- "心"略偏右,宽于上部,注意钩画指向

单字突破教程 1

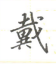

- 横画斜向平行，笔画多，布白均匀
- 斜钩伸展，撇画平分斜钩
- 末点靠外，稍大，回锋启下

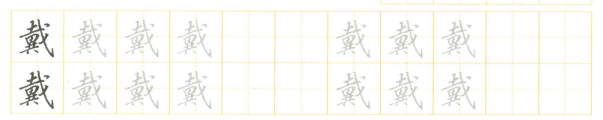

- 上方大致齐平，左部一笔写成，注意折角变化
- 右部首撇较平，竖提竖略右斜，提画有力
- 斜钩交横画中部，向右下伸展，收笔位置最低

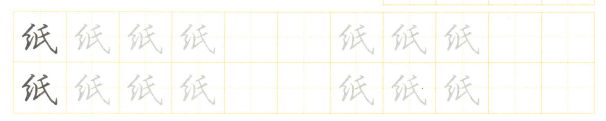

- 首撇短小，角度较斜，末点灵动，写在横外
- 竖钩略带弧度，长提交于竖钩中部
- 斜钩上下伸展，撇画写短，交斜钩中部

笔画突破

卧 钩

顺笔直入向右下写弧，至笔画末端向左上用力钩出。卧钩出钩的角度要指向字的中心。

斜 钩

纵笔右下斜行，中部略带弧度，刚柔并济，出钩向上。斜钩常作主笔，笔画舒展，直中有弯。

行楷常用字·单字突破
XINGKAI CHANGYONGZI DANZI TUPO

明月几时有,把酒问青天。不知天上宫阙,今夕是何年。我欲乘风归去,又恐琼楼玉宇,高处不胜寒。——苏轼《水调歌头》

恐
- 左低右高,上长下短
- "工"小,提画左伸让右,"凡"钩画小巧
- 卧钩钩画大而有力,点多呼应,左点最大

工�022巩巩恐恐

楼
- "木"横向左伸,撇捺连写为回折撇,以启右部
- 右部上紧下舒,"女"上面出头较短,长横伸展
- 撇点点画写长,低于末撇

一十才村林桂楼楼楼

明
- 左高右低,左短右长
- "日"部靠上,左上不封口
- "月"整体窄长,撇画略带弧度,钩画有力,两横连写

丨冂日日明明

- 整体瘦长，竖撇笔末回锋
- 竖钩与内横可连可不连，收笔处撇高竖钩低
- 两横写短，可写作纵向点连写，像数字"3"

- 上部形宽，横画等距，末横托上，竖画居中线
- 月部写小，撇画写直变短竖，横折钩横短竖长
- 内两横快写似"3"，往上靠

- 首点居正，左点宜竖，横钩启下
- 横画等距，略往上斜，撇低捺高
- 纵向点画连写，呈竖波状，与首点对正

笔画突破

横连点　　　　　　　　　　　　纵连点

一气呵成，点画左右横向连写，中间略呈波浪弧形，笔意连绵。　　　点画连写，呈竖波状，末点回笔略出锋。可实连也可虚连。

行楷常用字·单字突破

人生到处知何似，应似飞鸿踏雪泥。
泥上偶然留指爪，鸿飞那复计东西。
——苏轼《和子由渑池怀旧》

- ▶ 竖画居中线，出头较长
- ▶ 两竖内收，横画平行且等距
- ▶ 下两横连写，较短，留出空间

丨冂巾由

- ▶ 撇画短斜，横画等距
- ▶ 三横皆短，后两横可与竖连写
- ▶ 竖画伸展，上面出头稍长

丿丬忄生

- ▶ 左长右短，右小居中
- ▶ 左部短撇、横连写，斜撇稍长，点小让右
- ▶ 右部折角宜小，横折、末横连写，形似"2"

乍 乍 矢 知 知

▶ 首横写短，横钩宜长，钩画有力
▶ 上部竖画居中，点画写小
▶ 下部折角圆转，末两横可连写

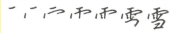

▶ 左部横画倾斜角度大，竖钩长直，提画右出头短
▶ 右部上宽下窄，撇短，竖弯钩舒展
▶ "日"稍写扁，两竖内收，最后两横连写，形似"2"

▶ 左部紧凑，横连等距，横画上斜
▶ 左部宽于右部
▶ 两竖笔断意连，竖钩较长，挺直，钩宜小

笔画突破

两连横

两横连写，笔画间连带轻细，气息连贯，流畅自然，不能喧宾夺主。

两连竖

第一短竖可以变为点，第二竖宜为悬针竖，二者有牵丝连带。

行楷常用字·单字突破
XINGKAI CHANGYONGZI DANZI TUPO

昨夜西风凋碧树，独上高楼，望尽天涯路。欲寄彩笺兼尺素，山长水远知何处。
——晏殊《蝶恋花》

昨		
➤ 左部靠上，横画等距，中横不接右
➤ 右部瘦长，撇、横连写，竖画伸展，两横连写
➤ 左短右长，左窄右宽

丨日日日旷旷昨

碧		
➤ "王"下两横连写成两连横，末横稍长左伸
➤ "白"撇画短斜，两竖内收，两横连写为"2"字符
➤ "石"横短撇长，竖于撇中上部起笔

丨王玡珀珀珀碧碧

晏		
➤ "日"宜写扁，最后两横写短，用"2"字符
➤ "安"点与撇点连写成一笔，字头写窄，横画最长
➤ 撇高点低，交点位于竖中线，形成稳定支撑

丨口日旦count晏晏

- 左上部点画有力，与竖提直对，提画稍长
- "月"横短竖长，内横化简，用"3"字符启带下部
- "王"一笔写成，竖要短，居字中心

- 字头宜扁，一笔写成，右边用"3"字符，意连下部
- 下部横画连写，斜钩长展有力，撇交于斜钩中部，横、撇长短参差，点在横外

- 竖钩笔直居中线，位置最低
- 撇短捺长，注意夹角
- 左收右展

笔画突破

"2"字符

一笔连写，形似数字"2"，常用于横撇、点提或两横等的连笔书写。

"3"字符

一笔连写，形似数字"3"，常用于行楷字中的简省笔画书写，或省点画，或省横画。

027

行楷常用字·单字突破
XINGKAI CHANGYONGZI DANZI TUPO

万缕千丝终不改，任他随聚随分。韶华休笑本无根，好风频借力，送我上青云。

——曹雪芹《临江仙·咏絮》

终

- ► 左部三笔连写，末笔启右，折角多变，形状窄长
- ► 右上部三笔连写，捺为反捺，尾部稍重
- ► 下部两点连写，对准撇捺交点

纟纩终终

终 终 终 终　　终 终 终
终 终 终 终　　终 终 终

改

- ► 左窄右宽，左低右高
- ► 左部横画短小，竖画左斜，提画有力
- ► 右部首撇稍竖，起笔稍高，撇捺用正线结连写

丌丑孙改

改 改 改 改　　改 改 改
改 改 改 改　　改 改 改

风

- ► 撇画稍短，横画斜度大，斜钩伸展
- ► 被包在里面的部分连写，宜小，稍靠上，不可放在框内正中，更不可偏下，避免垂坠之感

丿几风

风 风 风 风　　风 风 风
风 风 风 风　　风 风 风

▶ 左窄右宽，上部基本齐平
▶ 左部撇斜且长，撇末回锋，竖于撇画中下部起笔
▶ 右部撇短，竖于撇末端起笔，与下两横连写

▶ 上部左长右短，整体扁宽，横距相等
▶ "又"作为独立部分存在时，一般不连写
▶ 下部撇画长短不一，右边撇捺交点靠竖上部起笔

▶ "女"撇长点短，末横变提，不出头
▶ 连折线运笔同连横，第二笔呈弧线状，上下折笔相连，牵丝轻盈

笔画突破

正线结

又叫阿尔法结，多用于撇捺连写，一笔写成，撇尾向左圆转写反捺收笔。牵丝稍轻。

土线结

常用于竖画带横连写。改变笔顺，先竖后横。横画勿长，牵丝游动。

连折线

上下折笔相连，以牵丝代折，线条流畅自然，"伟""夷"等字快写时常用此法。

行楷常用字·单字突破
XINGKAI CHANGYONGZI DANZI TUPO

> 万种思量，多方开解，只恁寂寞厌厌地。系我一生心，负你千行泪。
> ——柳永《忆帝京》

- 左高中右低，中部最短，笔画收缩
- 左部横画左伸让右，撇捺连写成回折撇
- 右部横折钩收缩，长竖下伸，可用悬针

- 左斜右正，左短右长
- 左部首撇短平，横画右上倾斜，右侧基本齐平
- 右部"口"扁居字中，长竖平分"口"向下伸展

- 首撇短平，横画稍长，竖钩、提连写
- 斜钩为主笔，舒展显精神，起笔远高于首撇
- 撇交斜钩中部，点在横外

- 字头一笔连写，形似闪电，首撇长，次撇短
- 左竖短右竖长，右竖可稍回锋
- 撇画伸展，点画下压，稳定支撑

- 左部写瘦长，字头用曲折符，竖撇写直，右竖较长
- 右部钩竖相对，"刀"整体小巧，弱化钩画
- "牛"撇、横连写，竖画上面出头较短，长直伸展

- 注意书写"壬"时，可用土线结连写竖、横、横，也可只两横连写，第一横稍长
- "心"三点呼应，卧钩平缓，整体偏右

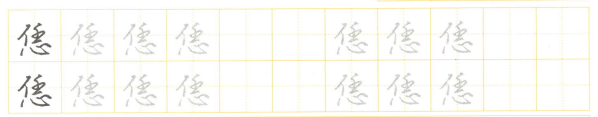

笔画突破

回折撇	方线结	曲折符
撇提衔接要自然，两者夹角角度要适中。	方线结多用于竖、竖钩和提画相连写，连带时宜取捷径，呈三角形。	一笔连写，横画略上凸，常用于撇横、竖横连写。

作品练习

大江东去浪淘尽千古风流人物故垒西边人道是三国周郎赤壁乱石穿空惊涛拍岸卷起千堆雪江山如画一时多少豪杰遥想公瑾当年小乔初嫁了雄姿英发羽扇纶巾谈笑间樯橹灰飞烟灭故国神游多情应笑我早生华发人生如梦一尊还酹江月

念奴娇·赤壁怀古 苏轼 吴玉生书